BALLET
ROYAL
DE FLORE.

Dansé par sa Majesté, le mois de Février 1669.

A PARIS,
Par ROBERT BALLARD, seul Imprimeur du Roy pour la Musique.

M. DC. LXIX.
AVEC PRIVILEGE DV ROY.

BALLET ROYAL DE FLORE.

ARGVMENT.

E sujet de ce Ballet est tiré principalement du cinquiesme Liure des Fastes d'Ouide. L'Hyuer en fait le recit, le Soleil le chasse auec toute sa suite, change la face du Theatre en vne agreable verdure, & commande aux Elemens de contribüer à la douceur de la nouuelle saison. Flore descend du Ciel accompagnée de la Beauté, de la Ieunesse, de l'Abondance, & de la

Felicité. Les Nymphes des Bois, des Prez, & des Eaux luy rendent leurs hommages, le Printemps, les Amours, & les Zephirs prennent poſſeſſion de la Terre. Les Iardiniers fourniſſent aux Galans des Bouquets, qu'ils preſentent à leurs Maiſtreſſes, Comus Dieu du Diuertiſſement & de la Galanterie ſe meſle à leur troupe. Huit jeûnes débauchez au milieu d'vn Feſtin ſe font couronner de fleurs par leurs Eſclaues, vont apres les Tables leuées attacher leurs Couronnes à la porte de deux Nouueaux Mariez, & leur donnent vne Serenade. Le Theatre ſe change, & repreſente les Iardins merueilleux dont Zephire fit preſent à Flore au temps qu'il l'Epouſa, l'Aurore y fait tomber la Roſée, les Heures y cüeillent des fleurs, & les Graces en forment des Couronnes pour les Dieux, Venus ſe promenant y apperçoit vne Anemone qui luy donne occaſion de faire ſes plaintes de la mort d'Adonis,

d'Adonis, Vertumne s'y rencontre auec cinq Figures, aufquelles il fe change ordinairement. Proferpine cüeillant des fleurs auec fes Compagnes eft enleuée par Pluton fuiuy de fes Demons. Six Heros changez en fleurs difputent de leur préeminence; Iupiter prononce par la voix du Deftin qu'elle n'appartient qu'aux Lys, & change ces Iardins en vn Temple dedié à Flore. Les quatre Parties du Monde accompagnées de leurs Quadrilles y viennent celebrer les Feftes de cette Deeffe, & rendre l'honneur qui eft deu aux Lys.

Ce Ballet pris en fon fens allegorique marque la Paix que le Roy vient de donner à l'Europe, l'abondance & le bonheur dont il comble fes fujets, & le refpect qu'ont pour fa Majefté tous les Peuples de la Terre : Madame qu'vn heureux accident a empefché d'y remplir le Perfonnage de Flore eft la feule qui refte à defirer pour la perfection de ce Spectacle.

L'AVTEVR
DES VERS DV BALLET
AVX DAMES.
RONDEAV.

IE suis trop las de joüer ce rolet,
Depuis long-temps je trauaille au Ballet,
L'Office n'est enuié de personne,
Et ce n'est pas office de couronne
Quelque talent que pour couronne il ait:
 Ie ne suis plus si gay, ny si folet,
Vn noir chagrin me saisit au colet,
Et je n'ay plus que la volonté bonne,
 Ie suis trop las.
 De vous promettre à chacune vn couplet,
C'en est beaucoup pour vn homme replet,
Ie ne le puis (Troupe aymable & mignonne)
A tout le sexe en gros je m'abandonne,
Mais en détail; ma foy, vostre valet,
 Ie suis trop las.

BALLET
DE FLORE.

E Ballet est vn Ouurage de la Paix, le Peintre pour cette raison en a representé la figure sur la Toille qui couure la face du Theatre, il y a joint celles de la Comedie Muëtte, & de l'Harmonie, comme les deux parties principales qui composent le Ballet.

RECIT DE L'HYVER,
chanté par M. Blondel.

L'HYVER.

ENtouré de glaçons, de nége, & de frimas,
Ie vien pour admirer au plus beau des climas,
Vn Prince qui remplit ses vastes Destinées :
Il m'a veu le Temoin de ses derniers exploits,
Et mes jours les plus courts l'ôt veu plus d'vne fois
Effacer des Héros les plus grandes journées.

Chœvr des glaçons.

Suite de l'Hyuer. Messieurs le Gros, d'Estiual, Gingan l'aisné, Dom, Gaye, Hedoüin, Fernon l'aisné, Beaumont, Fernon le cadet, Noblet, Rebel, Deschamps, Monier, Serignan.
Laigu, Ieannot, Tierry, & Simon Pages.

Chœur de glaçons.

Célébrons en tous lieux
Son Nom glorieux,
La crainte qu'il inspire
Glace les cœurs qui voudroient tenir bon,
Et l'Hyuer dans son propre empire
Ne fait pas mieux trembler que cét auguste Nom.

L'Hyuer.

Des Torrens quand je veux le cours est aresté,
Mais je n'areste point ce Courage indomté,
Il gagne des combas, il emporte des Places:
L'Honneur est le premier de tous ses interests,
Et le rapide cours de ses nobles progrez
Ne peut estre vn moment retardé par mes Glaces.

Chœur de glaçons.

Célébrons en tous lieux
Son Nom &c.

PREMIERE ENTRE'E.

LE Soleil touché de voir toute la Nature souffrir, & demeurer comme enseuelie dans les longues nuits de l'Hyuer, la Terre couuerte de Néges, les arbres dépoüillez de leur parure, les Fleuues troubles, les Fontaines glacées, les vents se faisans vne cruelle guerre, & excitans de continüels orages ; prend la resolution de mettre fin à ces desordres, de donner la paix à tout le monde, & d'y faire naistre vn Printemps qui dure toûjours. Il sort de la mer enuironné des plus beaux rayons dont il ait jamais brillé, chasse l'Hyuer & toute sa suitte, & change la face du Theatre en vne agreable verdure. Il appelle les Elémens, commande à la Terre de produire des fleurs, à l'Eau de se retenir dans ses bords, & d'arroser doucement les campagnes, à l'Air de dissiper les nüages & les mauuaises vapeurs dont il est chargé, & au Feu de se retirer dans sa Sphere, & pour comble de bon-heur, il fait descendre Flore du Ciel.

Le Soleil. LE ROY.
Quatre Elémens.

Monſieur le Grand. *L'Air.*
Le Marquis de Villeroy. *Le Feu.*
Le Marquis de Raſſent. *La Terre.*
M. Beauchamp. *L'Eau.*

Pour SA MAIESTÉ, repreſentant LE SOLEIL.

SOLEIL, de qui la gloire acompagne le cours,
 Et qu'on m'a veu loüer toûjours
Auec aſſez d'éclat quand voſtre éclat fut moindre,
L'Art ne peut plus traiter ce ſujet comme il faut,
 Et vous eſtes monté ſi haut
Que l'Eloge, & l'Encens ne vous ſçauroient plus
 joindre.

Vous marchez d'un grand air ſur la teſte
 des Rois,
 Et de vos rayons autrefois
L'atteinte n'eſtoit pas ſi ferme, & ſi profonde;
Maintenant je les voy d'un tel feu s'alumer
 Qu'on ne ſçauroit en exprimer,
Non plus qu'en ſoûtenir la force ſans ſeconde.

Ie doute qu'on le prenne auec vous ſur le ton
 De Daphné, ny de Phaëton,
Luy trop ambitieux, Elle trop inhumaine,

Il n'est point là de piége ou vous puißiez donner
Le moyen de s'imaginer
Qu'vne Femme vous fuïe, & qu'vn Homme vous
meine?

Pour les quatre Elémens.

COmme de son costé le Monde s'imagine
Que sans les Elémens il iroit en ruïne,
Aussi chaque Elément de son costé croit bien
Que le Monde en effet sans luy ne seroit rien,
Et qu'il est necessaire à la grande Machine.
Le Feu dés qu'il paroist croit qu'il va tout brûler,
L'Eau pour entraisner tout qu'elle n'à qu'à couler,
La Terre n'est qu'vn point, & se croit sans limites,
L'Air présume qu'il faut que tout cede au bel air,
Chacun est tourmenté de ses propres merites.

II. ENTRE'E.

FLore descend du Ciel sur vn nüage aussi luisant que le Soleil, rien de pareil n'a esté veu depuis la Naissance de Venus. Cette Déesse fait tout l'honneur du Printemps, & remplit de joye toute la Terre, il est facile en la voyant de juger qu'elle a l'empire sur les fleurs tant elle en est parée. Elle conduit auec elle la Beauté, la Ieunesse, l'Abondance & la Felicité. Cette diuine Troupe se joint à celle du Soleil, & toutes deux ensemble font vn spectacle de Grandeur, de Majesté, de Graces, & de Charmes.

Flore. Madame la Duchesse de Sully, en la place de Madame. *Suite de Flore.*

 La Princesse d'Harcourt. *La Beauté.*
 La Duchesse de Cheureuse. *L'Abondance.*
 La Comtesse de Guiche. *La Felicité.*
 Mademoiselle de Toussy. *La Ieunesse.*

Pour Flore, & sa suite.

I'En ay bien de la honte, il est vray, mais helas,
Ie vous l'ay déja dit, Belles, je suis trop las
Pour vous faire vne digne offrande,
Et vous rendre séparément
Ce qu'il est juste qu'on vous rende,
Receuez donc mes vœux confusément.

* M. de Sully.
Flore.

 L'vne * *represente* Flore,
Et la mesme par dessus
Represente Madame *encore,*
Et cela c'est dire plus
Que Iunon, Pallas, & Venus
Qui firent deuant vn Homme
Tant de bruit pour vne pomme.

* La Princesse d'Harcourt.
La Beauté.

 Vne jeune * *blonde à costé*
Nous éblouit de sa blancheur extréme,
Elle fait si bien la Beauté,
Qu'on pouroit dans la verité
La prendre pour la beauté mesme.

Cette

 Cette Brune * *fait-elle vn pas?*
Soit qu'elle marche ou qu'elle dance
Qu'elle n'étale en Abondance
Des agrémens & des apas
Que les plus aymables n'ont pas?

 Et cette autre charmante Brune *
Qu'on peut dire bonne fortune,
Puis qu'elle en prend la qualité
Compose la Felicité
De tous les yeux qui la regardent,
Dieu veuille que les cœurs s'en gardent.

 Quant à cette merueille * *ou le Printemps est*
 peint,
C'est la tendre Ieunesse *en qui l'Amour se plaint*
De ne pas trouuer vn cœur tendre,
Quoy que dans la jeunesse il en trouue à reuandre.

 D'vn Eloge plus long taschez de vous passer,
Est-ce à moy de vous encenser?
Il me faudroit écrire vos loüanges
D'vn stile de sucre & de miel,
Et me fondre en douceurs étranges,
Vous estes toutes de vrais Anges,
Les Graces mesmes dans le Ciel
Ne font rien de meilleure grace,
Mais que voulez-vous que j'y fasse?

* La Du-
chesse de
Cheureuse.
L'Abondance.

* La Com-
tesse de Gui-
che.
La Felicité.

* Mademois.
de Toussy.
La Ieunesse.

 D

III. ENTRE'E.

LA Renommée ayant defia publié par tout les faueurs du Soleil, & l'arriuée de Flore, les Nymphes des Bois, des Prez & des Eaux fortent de leurs demeures où la rigueur les auoit si long-temps retenuës, viennent rendre leurs Hommages à la Déeffe, & la conjurent de s'arrefter en leur Contrée. Flore les reçoit fauorablement, & leur témoigne le plaifir qu'elle aura de leur rendre les biens que l'Hyuer leur auoit rauis.

Nymphes.

Madame de Coacquin.	Nayade.
La Marquife de la Valiere.	Nayade.
Madame de Caftelnau.	Nayade.
Mademoifelle de Grancé.	Nayade.
Mademoifelle de la Mothe.	Driade.
Mademoifelle de Cologon.	Driade.
Mademoifelle de Raré.	Driade.

Pour les Nymphes.

QVoy pour m'embaraffer encore fept Déeffes,
Ou Nymphes plaines d'apas?
Que de brillantes richeffes
Qui ne me conuiennent pas!

Vous loüer dignement c'est vne tasche honneste
 Qui demande vn grand labeur,
 Pour l'auoir bien dans la teste
 Il faut l'auoir dans le cœur.

Il faut estre vn Amant qui soûpire, qui brûle,
 Et le suis-je à vostre endroit?
 Trouuez-vous pas ridicule
 La loüange de sens froid?

I'aurois beau vous loüer (COACQVIN) *le regard*
 D'vn autre épris de vos yeux, [*tendre*
 Si vous le vouliez entendre,
 Diroit plus, & diroit mieux.

Vous m'auez bië la mine (aymable LA VALIERE)
 Si je vous peins trait pour trait
 De ne vous soucier guère
 Du Peintre, ny du pourtrait.

CASTELNAV, *si pour vous vne fois à ma plume*
 Ie laissois prendre l'essor,
 Ie ferois vn gros volume,
 Et n'aurois pas fait encor.

Vos yeux sont beaux (LA MOTHE) *& pour peu*
 En exprime la langueur, [*que ma bouche*
 Vous vous plaindrez que je touche
 Au secret de vostre cœur.

COLOGON *a du charme en toute sa personne,*
Mais je n'aurois pas raison
D'aller dire qu'on soupçonne
Que son cœur est en prison.

Pour vous (jeune GRANCE*') n'aguere petit Ange,*
A quoy bon me mettre en frais ?
Si vous manquez de loüange,
Amour manquera de trais.

RARE' *de qui l'on aime, & de qui l'on respecte*
Les attrais & la douceur,
Brille d'un air qui n'affecte
Ny l'encens, ny l'Encensseur.

Vos Eloges me sont des écüeils ou j'auoüe
Que je craindrois d'échoüer,
Il faut aimer ce qu'on loüe
Afin de le bien loüer.

IV. ENTRE'E.

LE Printemps estoit aduerty de prendre possession du Monde, par l'entrée que le Soleil venoit de faire, dans le premier des Signes qui luy appartiennent. Le voila qui se montre en son plus bel appareil. Il conuie deux

Amours qui le ſuiuent, d'aller fondre ce qui reſte de glace dans les lieux les plus retirez, & les Zephirs qui l'accompagnent ordinairement, de ſe répandre dans les airs, & d'ouurir de leurs douces haleines le ſein de la Terre, pour la production des fleurs.

Le Printemps. Le Duc de Cheureuſe.
Deux Amours. Le Duc de Vandoſme,
 & le Cheualier de Vandoſme.
Quatre Zephirs. Le Comte de S. Germain d'Achon,
 Meſſieurs Paget, du Mont, & le Preſtre.

Pour le Duc de Cheureuſe. *Printemps.*

Vos beaux, & vos jeunes ans
Repreſentent bien ce Temps
Où tout fleurit, & boutonne;
Mais de voir vn ſi bon ſens
Auant l'âge qui le donne
Diroit-on pas que l'Autonne
Repreſente le Printemps?

Pour le Duc,& le Cheualier de Vendoſme.
 Amours.

Qve ces tendres Amours vont faire aux cœurs
 la guerre.
Que d'actes merueilleux en diuerſes façons!

E

L'vn veut se signaler aux deux bouts de la Terre,
L'autre veut aualer la Mer & les poissons.

Pour les Zephirs.

COmme trop de respect icy vous acompagne,
Vous n'oseriez souffler (Zephirs jeunes &
En récompanse à la campagne [blons)
Vous estes de vrais Aquilons.

V. ENTRE'E.

LEs plus nobles & les plus ordinaires vsages
des fleurs, ont toûjours esté de seruir de
presens en Amour. Quatre Galans rencontrent
icy des Iardiniers chargez de la dépoüille de
leurs jardins, & en achetent des bouquets,
pour les presenter à leurs Maistresses.

Iardiniers. Messieurs Eydieu, & Beauchamp, les Sieurs
S. André, Noblet, Bonnard, Mayeu,
Ioubert, & Chauueau.

VN pauure Homme dans son jardin
Va cultiuant soir & matin
Vne Fleur qu'il cherit dont le fresle destin

Veut que la Bife vienne, & qu'elle la renuerfe:
Vn pauure Amant fait ce qu'il peut,
Et non pas toûjours ce qu'il veut,
Il pourfuit, preffe, il touche, émeut,
Entre fa Belle & luy fe lie vn doux commerce,
Dont il croit que le Temps ne viendra pas à bout;
Mais il vient à la trauerfe
Vn Riual qui gafte tout.

VI. ENTRE'E.

PEndant que les Iardiniers acheuent leur Entrée, les Galans portent leurs bouquets aux Dames, & aydent à leur ajufter; & les vns & les autres également fatisfaits danfent fur vn mefme Air. Comus fe préfente tout couuert de fleurs, & fe joignant à cette troupe, en eft reconnû pour le Dieu des Diuertiffemens, & de la Galanterie: Il a neantmoins en fa main vn épieu, qui marque que quelques autres inclinations le portent ailleurs.

Comus. Le Duc de S. Aignan.
Galants. Le Comte de Talard, Le Baron de Beauuais, Meffieurs Charon, & de Leftang.
Galantes. Monfieur Lenfant, les Sieurs Fauier, Foignac, & la Vallée.

Pour le Duc de S. Aignan.
Comus Dieu des Festins.

IE flate, je caresse, & je fay bonne chere
Auec vn procedé ciuil, poly, sincere
Qui s'est fait admirer en mille endroits diuers,
Ie n'ay jamais seruy personne à plats couuers:
Mais quand il a falu briller dans vne armée,
Et qu'enfin les coûteaux sur table ont esté mis,
 Demandez à la Renommée
De quel air on m'a veu traiter les Ennemis

Pour le Comte de Tallard, le Marquis de Chanualon, & le Baron de Beauuais. *Galans.*

TAllard brille déja parmy les plus adroits,
 Sur les plus beaux talans son merite se fonde,
Aussi pour dire tout, sa Mere par deux fois
D'vne tendresse sans seconde
A pris soin de le mettre au monde.
Chanualon vers la gloire a le cœur tout porté,
Et ne cede à pas vn des Galands de son âge,
Beauuais a de l'esprit, de l'honneur, du courage,
Et mille qualitez outre la qualité
De Seigneur de nostre Village :
Tous trois pour des Galans vous estes fort jolis,
Agreables, bienfaits, beaux, jeunes, & polis,
 N'ayant

N'ayant pour voſtre ſang aucune œconomie,
S'il en faloit verſer pour la gloire des Lis,
Mais par ou réueiller noſtre Muſe endormie?
Vous ſortez de l'Academie,
Vos merites naiſſans peut-eſtre voudront bien
Qu'encore quelque temps ſur eux je me repoſe,
Et que je ne parle de rien
Que vous n'ayez fait quelque choſe:
Qui veut de mon Encens n'a qu'à le meriter,
Mais je n'ayme point à flater,
J'ay pour les grands ſujets des reſources étranges,
Me voit-on par exemple épuiſé ſur le ROY
Qui me donne toûjours dequoy,
Je veux dire, toûjours matiere de loüanges?

VII. ENTRE'E.

LE fonds du Theatre s'ouure, huit jeunes débauchez y paroiſſent aſſis au tour d'vne Table bien couuerte. Quatre Eſclaues entrent en dançant, les couronnent de fleurs, & leur preſentent des Taſſes couronnées de meſme. Les Anciens dans les Feſtins ſe ſeruoient de fleurs pour rabatre les fumées que le vin a de couſtume de faire monter à la Teſte.

Quatre Eſclaues. Les Sieurs Payſan, Peſan l'aiſné,
 Peſan, le cadet, & le Roy.

F

VIII. ENTRÉE.

Es Esclaues retirez, & les Tables leuées, les débauchez dançent, & comme vne des suites ordinaires des Festins, & des débauches de Table, estoit anciennement d'aller attacher aux portes des nouueaux mariez les Couronnes dont on s'estoit seruy : Ceux-cy n'en oublient pas la coustume ; ils donnent mesme vne Serenade, dont l'Hymen, l'Amitié, & la Fidelité, font le Recit.

SERENADE
Pour des nouueaux Mariez.

Mesd^{lles} de S. Christophle, Des-Fronteaux, & M^r Gaye.

Tovs trois.

Si vous vous aymez bien tous deux,
Veillez, vous estes trop heureux,
Mais si vous ne vous aymez guere
Dormez, vous ne sçauriez mieux faire.

Mad^{lle} de S. Christophle.

AMour veut qu'on suiue ses loix,
Il a son petit négoce
Qui l'empesche quelquefois
De se trouuer à la Noce.

Mad^{lle} Des-Fronteaux.

PArmy les nouueaux Mariez,
Amour en fait à sa teste,
Et quoy qu'il soit des Priez,
N'est pas toûjours de la Feste.

TOVS TROIS.

SI vous vous aymez bien tous deux,
Veillez, vous estes trop heureux,
Mais si vous ne vous aymez guere
Dormez, vous ne sçauriez mieux faire.

Huit débauchez. Monsieur Le Grand, Le Marquis
de Villeroy, Le Marquis de Rassent. Monsieur de
Vitrac. Les Sieurs Chicanneau, Fauier l'aisné,
la Pierre l'aisné, & la Pierre le cadet.

QVoy, beaux Seigneurs, n'eſtes-vous pas
　　honteux
D'eſtre toûjours débauchez comme ceux
Qu'vn peu de peine en amour importune?
Comment, vous eſtes de tout point
Faits en gens à bonne fortune,
Cependant vous n'en auez point?
Vous hantez les Damoiſelles,
Mais pour ne point flater celles
Que par vn ſoin principal
Vous pretendez mettre à mal,
Ma foy, vous n'y voyez goute,
N'en deplaiſe à vos apas,
Vous les y trouuez ſans doute,
Et ne les y mettez pas.

IX. ENTRE'E.

LE Marié & la Mariée sortent de leur maison, & pour témoigner la satisfaction qu'ils ont euë de la Musique, joignent leur dançe à celle des débauchez.

 Le Marié. M. Beauchamp.
 La Mariée. M. Bonnard.

LEs Poëtes ont feint, que Zephire en se mariant auec Flore luy donna vn jardin de toutes sortes de fleurs. Que l'Aurore y vient tous les matins pleurer la perte de son fils Memnon, & que ses larmes font la rosée dont les fleurs prennent leur nourriture & leur vie. Que les Heures vont aussi-tost aprés dans le mesme jardin cueillir des fleurs, & les donnent aux Graces, pour en faire des Couronnes aux Dieux. C'est le sujet des Entrées suiuantes.

X. ENTRE'E.

LE Theatre change de face, le jardin de Flore paroiſt orné de toutes ſortes de fleurs, que l'Aurore arroſe de ſes larmes.

L'Aurore. Le Sieur S. André.

XI. ENTRE'E.

QVatre des Heures veſtuës de mille differentes couleurs, comme les anciens Poëtes les repreſentent, cueillent des fleurs, & les donnent aux Graces, qui en font des Couronnes pour les Dieux.

Quatre Heures. Les Sieurs Mayeu, Chauueau, Charon, & Fauier le cadet.
Trois Graces. Monſieur de Leſtang, les Sieurs Arnald, & Foignac.

XII. ENTRE'E.

VErtumne Intendant des jardins visite ceux de Flore, personne n'ignore les artifices que ce Dieu jeune & galant employa pour se faire aymer de Pomone: Cette Nymphe le vit souuent déguisé en Laboureur, en Faucheur, en Cueilleur de pommes, en Pescheur, & en Vieille: Ce fut sous cette derniere forme qu'il reüssit. Peut-estre a-t-il aujourd'huy quelque nouueau dessein, se faisant suiure par les mesmes Figures.

Les Sieurs Chicanneau. *Vertumne.* La Pierre l'aisné. *Laboureur.* La Pierre le cadet. *Pescheur.* Fauier l'aisné. *Vieille.* Pezan l'aisné. *Faucheur.* Ioubert. *Cueilleur de pomme.*

Venus n'est jamais plus belle, que lors qu'elle se pare de fleurs; aussi se plaist-elle aux jardins de Flore: Elle y rencontre aujourd'huy le sujet d'vn triste souuenir. Ce n'est point la rose qui fut teinte de son sang, lors qu'vne épine de Rozier la blessa au pié. C'est l'Anemone qui luy remet deuant les yeux la perte d'Adonis, elle en renouuelle ses plaintes, & témoigne assez la passion qu'elle auoit pour cét Amant.

PLAINTE DE VENVS,
SVR LA MORT D'ADONIS.
Mad.lle Hylaire.

AH ! quelle cruauté de ne pouuoir mourir,
Et d'auoir vn cœur tendre & formé pour
souffrir !
Cher Adonis que ton sort est funeste,
Et que le mien est digne de pitié !
Vien, Monstre furieux, vien deuorer le reste,
Et n'en fay pas à moitié,
Que les traits de la mort auroient pour moy de
charmes !
Mais sur mes jours ils n'ont point de pouuoir,
Et ma diuinité réduit mon desespoir
A d'éternels soûpirs, à d'éternelles larmes.
 Ah ! quelle cruauté, &c.
Vous le voulez, Destins, est-il possible
Que luy mourant je conserue le jour,
Et ne deurois-je pas pareftre aussi sensible
A sa mort qu'à son amour ?
Luy qui des Dieux jaloux attira le tonnerre,
Qui m'ayma tant, que je n'aymay pas moins,
Et qui par de si doux, & de si tendres soins
M'osta le goust du Ciel en faueur de la Terre.
 Ah ! quelle cruauté, &c.

XIII. ENTRE'E.

PLuton à l'ayde de douze Demons enleue Proferpine, pendant qu'elle s'amufe à cueillir des fleurs auec fes Compagnes, elle appelle fa mere à fon fecours, & laiffe tomber du bas de fa robe les fleurs qu'elle auoit amaffées, regrettant encore la perte de ces bouquets dans cét enleuement, tant eft grande la fimplicité qui accompagne fa jeuneffe.

Proferpine, auec deux Compagnes.
Monfieur de la Lane. *Proferpine.*
Les Sieurs Fauier l'aifné, & La Pierre l'aifné. *Compagnes.*
Pluton. M. Beauchamp.
Douze Demons. Monfieur de Beaumont, M. Eydieu, les Sieurs S. André, Noblet, Bonnard, Mayeu, Pezan l'aifné, Pezan le cadet, Ioubert, le Roy, Foignac, & la Vallée.

Pour Monfieur de la Lane. *Proferpine.*

AGreable Proferpine,
L'on connoift à voftre mine
Qu'il eft des feux & des fers
Ailleurs que dans les Enfers.

H

Pour Monsieur de Beaumont. *Démon.*

LEs *Circez, & les Medées,*
N'en auoient pas vn si bon,
Et pour croire aux Possedées
L'on n'a qu'à voir ce Démon.

XIV. ENTRE'E.

SIx Héros changez en fleurs paroissent en cette Entrée la Teste couronnée, & leurs Escus chargez des mesmes fleurs, où ils ont esté changez.

Narcisse Berger changé en fleur de son nom, aprés auoir dédaigné la Belle Echo, & estre deuenu amoureux passionné de luy-mesme.

Adonis changé en Anemone par le pouuoir de Venus, aprés auoir esté tüé d'vn Sanglier.

Hyacinthe en la fleur de mesme nom par Apollon qui l'aymoit, & l'auoit tüé sans y penser joüant au palet.

Ajax en vne autre espece d'Hyacinthe, s'estant tüé luy-mesme, pour n'auoir pas obtenu les armes d'Achilles, qu'Vlisse luy disputoit.

Acanthe en fleur jaune, estant mort de lan-

gueur & de la jauniffe, aprés la perte de fa Maiftreffe.

Amaraque en fleur de Marjolaine eftant mort de douleur d'auoir perdu les parfums precieux de Cynare Roy de Chypre fon Maîftre.

Ces fix Héros difputent entr'eux à qui de toutes les fleurs la Gloire & la Primauté doit appartenir, & femblent par leurs geftes & par leurs regards appeller à leur fecours les Dieux qui les ont changez, & comme la querelle s'échaufe le Ciel s'ouure, Iupiter qui y paroift appaife leur different, & leur fait prononcer par la voix du Deftin que la préeminence des fleurs n'eft deuë qu'aux Lys, & pour marque publique de cét arreft ordonne que les Iardins de Flore feront changez en vn fuperbe Temple confacré à la Déeffe Flore, & que toutes les Nations du Monde viendront luy rendre hommage, & reconnoiftre le fouuerain pouuoir des Lys.

Six Héros. Monfieur le Duc de Cheureufe,
Le Comte de S. Germain d'Achon,
Meffieurs Paget, du Mont,
le Preftre, & de Vitrac.

Pour les Héros. *Changez en Fleurs.*

*AVtresfois des Héros furent changez en Fleurs,
Vous en portez les noms, les marques, les
 couleurs,
Et voudriez pouuoir renaistre de leurs cendres,
Vous estes en effet des Fleurs jeunes & tendres
Qui courez à la gloire, & fuyez le repos,
Afin que vous puissiez vous changer en Héros.*

Iupiter, & le Destin.

IVPITER. M. d'Estiual.

*IVsqu'au plus haut des Cieux quel bruit vient
 delà bas?*

LE DESTIN. M. Le Gros.

*De ces jalouses Fleurs accordez les debas
 Sur vn point de preséance
 Qui ne leur apartient pas.*

IVPITER.

*N'auons-nous pas tous deux mis la chose en
 balance
Par vn celebre Arrest imposé leur silance.*

LE

LE DESTIN.

Fleurs, qui fustes jadis des Héros signalez,
Ne presumez plus tant de ce que vous valez,
Les Lis effacent tout par leur blancheur extresme,
 Et sur le Laurier mesme
Qui des Césars paroit l'auguste front
 Ces Lis l'emporteront.

De l'odeur de ces Lis l'Vniuers amoureux
Va bien-tost deuenir vn parterre pour eux,
Ou rien ne doit briller que leur éclat supresme,
 Et sur le Laurier mesme, &c.

Iupiter, & le Destin ensemble, Chantent ce qui suit pour LE ROY, & pour MADAME, qui deuoit representer Flore.

IEunes Lis, qui semblez ne faire que d'éclore,
 Vous auez deux brillans emplois,
Vous couronez l'Amour sur le beau teint de Flore,
Et sur le front du plus puissant des Rois
 Qui traisne apres luy la victoire,
 Vous couronnez la gloire.

I

QVINZIESME ET DERNIERE ENTRE'E.

LEs Iardins de Flore difparoiffent, & au mef-me lieu s'éleue vn Temple magnifique dedié à l'honneur de Flore, les Lys y regnent de toutes parts, & en font le principal ornement. Il est enuironné de Tribunes destinées à la Musique. Les quatre Parties du Monde represen-tées par quatre Dames arriuent au bruit de cette merueille, & par vn recit appellent à la Feste de la Déesse toutes les Nations qui leurs font fujettes. Deux Trompettes marchent à la teste de quatre Quadrilles, & joignant leur chant aux diuers Chœurs de Musique font vn Concert qui n'auoit point encore esté oüy. La Marche finie la Quadrille des Européens fe prefente la premiere, & apres auoir danfé d'vn air graue & ferieux fe retire au fonds du Theatre, les Affricains inuenteurs des danfes de Castagnettes entrent d'vn air plus gay, ils font fuiuis des Afiatiques & des Ame-riquains, les Européens les rejoignent, & tous enfemble forment au fon des Canaries les plus agreables figures que l'art ait encore trouuées. Huit Faunes fe meflent à cette danfe, quatre

portent sur leur teste des Corbeilles de fleurs, les quatre autres tiennent à la main des Machines garnies de Tambours de Biscaye ornez de fleurs, qui seruent à vne Batterie toute nouuelle, le Theatre se trouue couuert de Festons. L'Europe & l'Asie font vn second recit, l'Affrique & l'Amerique y répondent. La Musique & la danse se suiuent alternatiuement, cependant l'image de Flore qui s'estoit monstrée au fonds du Temple en est portée au milieu, les Faunes la couronnent de fleurs, les Nations luy rendent le culte qui luy est deu, & reconnoissent l'Empire des Lys pour le premier de l'Vniuers.

TEMPLE D'E FLORE.

Les Quatre-Parties du Monde. Mesd^{lles} Hylaire, de S. Christophle, Des-Fronteaux, & Aubry.

Mad^{lle} Hylaire.

A *Mour, n'est-ce point vous qui par tant de*
 merueilles
 Charmez nos yeux, & nos oreilles?
 Sans vous tout déplaist en effet,
C'est par vous que des Dieux la Troupe est diuertie,

Amour, il n'est rien de bien fait
Si vous n'estes de la partie.

TOVTES.

Amour, il n'est rien de bien fait,
Si vous n'estes de la partie.

Mad^{lle} Des-Fronteaux.

Il n'est point de plaisir qui ne semble imparfait.

Mad^{lle} de S. Christophle.

Point de felicité plainement ressentie.

Mad^{lle} Aubry.

Le cœur ne gouste rien dont il soit satisfait.

TOVTES.

Amour, il n'est rien de bien fait,
Si vous n'estes de la partie.

Mad^{lle} Hylaire.

En vain pour les plaisirs icy tout se prepare,
L'air s'embellit, le Ciel se pare,
Sans vous tout déplaist en effet, &c.

POVR LE ROY. Européen.

L'Europe de tout temps a paru plus féconde
En Illustres Héros que le reste du monde,
La gloire, la grandeur, l'exacte fermeté,
Le courage, l'esprit, la sagesse profonde
En sujets differens ont chez elle habité,
Et César, & Caton les partageoient dans Romme;
Toutes ces qualitez jointes en mesme lieu
Sur le Throsne François acompagnent un Homme
Que dans l'Antiquité l'ont eut pris pour un Dieu,
Et qui se fait connoistre assez sans qu'on le nomme.

Auec étonnement l'Vniuers le remarque,
Comme un Pilote expert il sçait mener sa Barque,
Ses moindres actions le découurent d'abord,
Et l'on n'a pas grand' peine a chercher le Monarque,
On le trouue à sa mine, à sa taille, à son port:
Le Ciel luy reseruoit ce degré de puissance,
Quand mesme par le sang il ne l'auroit point eu
Tout se seroit rangé sous son obeïssance,
Et le Sceptre eust esté le prix de sa Vertu,
S'il ne l'auoit receu du droit de sa Naissance.

Grande Musique.

Venez, peuples diuers,
A cette grande Feste,
Venez tout l'Vniuers :
Que la Trompette en teste
Se meslent à nos Concers,
Et forme dans les airs
Vne douce tempeste.
 Venez, &c.

Mad^{lle} Hylaire, & Mad^{lle} Des-Fronteaux.

Peuples & Rois,
Tout gémit sous le poids
Des amoureuses chaisnes ;
Leurs fortunes sont plaines
De contraires emplois,
Et toutefois
Ils souffrent mesmes peines,
Et suiuent mesmes loix.
 Peuples, &c.

Mad^{le} de S. Christophle, & Mad^{lle} Aubry.

C'Est en cela
Qu'Amour qui tout régla
Veut que chacun conuienne ;

Il n'eſt ſceptre qui tienne,
Iamais rien n'égala
Les traits qu'il a,
De quelque lieu qu'on vienne
Il en faut venir là.
 C'eſt en cela, &c.

Grande Muſique.

Harmons icy toute la Terre,
Que le bruit meſme de la guerre
Deuienne vn bruit melodieux :
Et que de nos Concers la douceur infinie
Réponde à l'harmonie
Dont le Ciel diuertit les Dieux.

HOMMAGE
Des quatre Parties du Monde,
A MADAME.
L'EVROPE.

OFfrons à la Princeſſe vn cœur ſoûmis &
tendre,
C'eſt vn hommage pur qu'elle doit bien ſouffrir.

L'ASIE.

C'eſt faire prudemment de luy vouloir offrir
Ce que nous ne ſçaurions l'empeſcher de nous
prendre.

L'AFFRIQVE.

Quel bruit font ces beaux yeux ſur la terre &
ſur l'onde,
Que d'eſprit, que d'attrais dont les cœurs ſont
vaincus.

L'AMERIQVE.

C'eſt beaucoup qu'il ſoit vray, mais c'eſt encore
plus
D'en faire conuenir les quatre parts du monde.

LES

LES QUATRE PARTIES
du Monde, dançantes par quatre Quadrilles, de quatre perſonnes chacune.

LA PREMIERE QUADRILLE.

Les Européens.

LE ROY.

Le Marquis de Villeroy, le Marquis de Raſſent, & le Sieur La Pierre l'aiſné.

SECONDE QUADRILLE.

Les Affriquains.

Meſſieurs Eydieu, Beauchamp, les Sieurs S. André, & Fauier l'aiſné.

TROISIESME QUADRILLE.

Aziatiques, où Perſiens.

Les Sieurs Noblet, Mayeu, la Pierre le cadet, & de Leſtang.

L

QVATRIESME QVADRILLE.

Ameriquains.

M. L'Enfant, les Sieurs Chicanneau,
Bonard, & Arnald.

Huit Faunes.

Les Sieurs Payſan, Peſan l'aiſné, Peſan le jeune,
Ioubert, Chauueau, le Roy,
Foignac, & Charon.

Les quatre Parties du Monde concertantes, ſont

Deux Trompettes Allemandes.

Les Sieurs Marcs, &

Quatre Femmes.

Meſd^(lles) Hylaire, de S. Chriſtophle,
Des-Fronteaux, & Aubry.

Voix du Temple.

Meſſieurs le Gros, d'Eſtiual, Bonny, Beaumont,
Hedoüin, Gaye, Gingan l'aiſné, Gingan le cadet,
Don, Serignan, Fernon l'aiſné, Fernon le cadet,
Dauid, Reuelois, Orat, Monier, Deſchamps,
Rebel, Sanſon, Oudot.
Ieannot, Laigu, Simon, & Thierry Pages.

Grands, & Petits Violons, par quatre Quadrilles.

PREMIERE QVADRILLE.

Cinq hommes Européens.

Les Sieurs du Manoir, Mazuel, Chaudron, Fauier, & Bruſlard.

Cinq femmes Européennes.

Les Sieurs Bruſlard le cadet, Feugré, Balus, Deſmatins, & du Pin.

SECONDE QVADRILLE.

Six hommes Affriquains.

Les Sieurs le Roux l'aiſné, le Roux le cadet, Guenin, le Grais, Halais, & Reffiet.

Six femmes Affriquaines.

Les Sieurs Roullé, Magny, Deſtouches, Foſſart, Charpentier, & Roullé ſecond.

TROISIESME QVADRILLE.

Six hommes Aſiatiques, ou Perſiens.

Les Sieurs Camille, Leſpine, Bernard, des Noyers, S. Pere, & Leger.

Six femmes Persiennes.

Les Sieurs Ioubert, Varin, Mercier, Cheuallier, la Place, & Lique.

QVATRIESME QVADRILLE.

Cinq hommes Ameriquains.

Les Sieurs Huguenet l'aisné, Huguenet le cadet, la Caisse l'aisné, la Caisse le cadet, & Broüard.

Cinq Femmes Ameriquaines.

Les Sieurs Marchand, la Fontaine, Charlot, Martinot pere, & Martinot fils.

Flutes, & Haut-Bois.

Les Sieurs Piesche pere, & fils, Descousteaux, Philbert, Louis Hottere, Nicolas Hottere, Rousselet, & Ferier.

F I N.

www.ingramcontent.com/pod-product-compliance
Lightning Source LLC
Chambersburg PA
CBHW030115230526
45469CB00005B/1648